蔡志忠大全集

小說

蔡志忠大全集出版序

郝明義

蔡志忠有一次演講的主題是：「每個小孩都是天才，只是媽媽不知道──每個人都能厲害一百倍，只是自己不相信。」

他的結論是：永遠要相信孩子，鼓勵孩子做他們想做的。

而他從小到大，人生過程中一直都在實踐做自己想做的事，自己可以厲害一百倍的信念。

1.

蔡志忠是彰化鄉下的小孩。但是因為有這種信念，他四歲決心要成為漫畫家，十四歲一個人身上帶著兩百五十元台幣出發去台北工作，成為職業漫畫家。

他不只先畫武俠漫畫，後來又成為動畫製作人，還創作各種題材的四格漫畫，然後在

民國七十年代以獨特的漫畫風格解讀中國歷代經典，立下劃時代的里程碑，不只轟動臺灣，也包括整個華人世界、亞洲，今天通行全世界數十國。

而漫畫只是蔡志忠的工具，他使用漫畫來探索的知識領域總在不斷地擴展，後來不只進入數學、物理的世界，並且提出自己卓然不同的東方宇宙觀。

整個過程裡，他又永遠不吝於分享自己的成長經驗、心得，還有對生創的體悟，一一寫出來也畫出來。

2.

因此我們企劃出版蔡志忠大全集。

因為只有以大全集的編輯概念與方法，才比較可能把蔡志忠無所拘束的豐沛創作內容，以及其背後代表他的人生信念和能量，整合呈現。

這樣，讀者也才能從兩個方向認識蔡志忠。一個方向，是從他創作的作品中，共享他解讀的各種知識、觀念、思想、故事；另一個方向，是從他廣潤的創作分野中，體會一個人如何相信自己可以厲害一百倍，並且一一實踐。

蔡志忠大全集將至少分九個領域：

一、儒家經典：包括《論語》、《孟子》、《大學》、《中庸》及其他。

二、先秦諸子經典：包括《老子》、《莊子》、《孫子》、《韓非子》及其他。

三、禪宗及佛法經典：包括《金剛經》、《心經》、《六祖壇經》、《法句經》及其他。

漫畫鬼狐仙怪 ③

3.

一九九六年大塊文化剛成立時，蔡志忠就將《豺狼的微笑》交給我們出版，成為大塊創業的第一本書。

非常榮幸現在有機會出版蔡志忠大全集。

我們對自己也有兩個期許。

一個是希望透過出版，能把蔡志忠作品最真實與完整的呈現。

一個是希望透過出版，能把蔡志忠作品和一代代年輕讀者相連結，讓每一個孩子、每一個年輕的心靈，都能從他作品中得到滋養和共鳴，做自己想做的事，讓自己屬害一百倍。

四、文史詩詞：包括《史記》、《世說新語》、《唐詩》、《宋詞》及其他。

五、小說：包括《六朝怪談》、《聊齋誌異》、《西遊記》、《封神榜》及其他。

六、自創故事：包括《漫畫大醉俠》、《盜帥獨眼龍》、《光頭神探》及其他。

七、物理：《東方宇宙三部曲》。

八、人生勵志：包括《豺狼的微笑》、《賺錢兵法》、《三把屠龍刀》及其他。

九、自傳：包括《漫畫日本行腳》、《漫畫大陸行腳》、《制心》及其他。

鬼狐仙怪

③

蔡志忠漫畫

Tsai
Chih
Chung

The
Collection
of
Chinese
Fairy
Tales
and
Fantasies

目錄

第六篇　變虎

向杲字初旦，太原人。與庶兄晟，友于最敦。

晟狎一妓，名波斯，有割臂之盟；

以其母取直奢，所約不遂。

適其母欲從良，願先遣波斯。

時晟喪偶未婚，喜，竭貲聘波斯以歸。

莊聞，怒奪所好，途中偶逢，大加詬罵。

晟不服，遂嗾從人折箠笞之，垂斃……

心之所向

春來向前在屋前
種向日葵……

太原有位書生
姓向名前……

平時則喜歡
相聲……

只要與向
同音的，
我都喜歡
。

他住在向風的山谷，
屋子向陽……

分崩離析

這全要怪家中兄弟取的名字有問題……

向前原是出身於太原的大戶人家。

但少年時即分了家產，出門自立……

十個弟兄向前向後向東向西向左向右，什麼向都有，就是少了向心力。

向北
向左
向西
向前
向後
向右
向東

人生志向

向前向前，向前衝了大半輩子，還是一無所成……

原因正是缺少了方向！

向前很有向上心，向來都是勇往直前。

向文發展？
向農？
向商？
向武發展？

人口爆炸

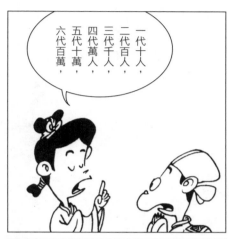

一代十人，
二代百人，
三代千人，
四代萬人，
五代十萬，
六代百萬，

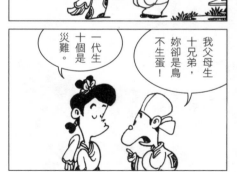

早年他也娶得一妻，
只是從未有喜……

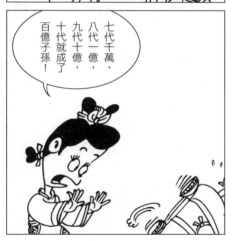

七代千萬，
八代一億，
九代十億，
十代就成了
百億子孫！

一代生
十個是
災難。

我父母生
十兄弟，
妳卻是鳥
不生蛋！

勤於筆耕

一種花只種一株，能賣幾個錢？

我不賣花。

向前年紀三十而不立，平時只愛搞些小園藝……

而是寫園藝叢書出版賺錢。

園藝入門

你不去掙錢養家，還有閒情種花？

養花就是為了賺錢。

一喜一憂

我有喜了！

太好了！

向前白天勤播
花種……

現在開始得
未雨綢繆，
要為小孩準
備生產費、
養育費、教
育費、補習
費……

我有憂
了……

夜晚勤播
子孫種……

文武雙全

孩子誕生前得預先為他取個名字！

是啊！

若是男的，我想取名為向文。

我看還是叫向武好。

向斌

尊重雙方意見，何不將它合併在一起？

不錯，文武雙全。

好事成雙

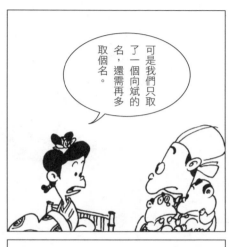

可是我們只取了一個向斌的名，還需再多取個名。

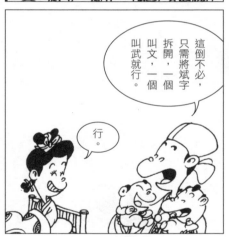

這倒不必，只需將斌字拆開，一個叫文，一個叫武就行。

行。

哇哇！

一屎屎屎

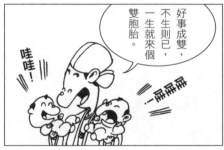

好事成雙，不生則已，一生就來個雙胞胎。

哇哇！

一屎屎屎

異口同聲

雙生兒真好玩，心靈相通，做什麼都異口同聲。

是我先說的，是我先說的。

春去秋來，向文、向武也隨著歲月慢慢成長……

因為我們演的都是同一本劇本。

哈哈哈哈！

哈哈哈！

我好餓！我也好餓！

我要吃！我也要吃！

名不副實

人如其名，向文、向武兄弟果然一個喜文一個喜武……

名字取錯了，錯得離譜……

因為向文喜武，向武喜文。

人之初，性本善。

因材施教

向文不愛讀書，我教你一十百千萬。

學數學？

向武喜歡讀書，我教你三百千。

學算術？

三字經、百家姓、千家詩。

是教園藝一丈紅、十大功勞、百日草、千歲蘭、萬壽菊。

各有所長

向武書畫
有才藝…

向文騎射
一等一…

子曰：學
而時習之，
不亦說
乎？

向前時而教
兒子書畫…

子曰：
學而時
習之…

時而教琴棋……

客串演出

爹娘啊!你們為何走得這麼快,為何要留下我們兩人?

爹！

我們只是客串,不能再搶戲了。

因為本劇的主角是你們⋯

嘻嘻嘻!

別逃!

好景不長,向前夫婦突然得了重病過世⋯

遺產豐厚

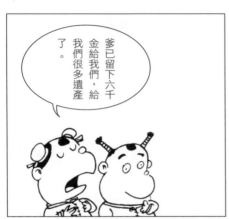

爹已留下六千金給我們，給我們很多遺產了。

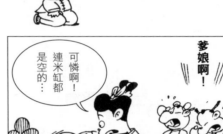

爹娘啊！

可憐啊！連米缸都是空的…

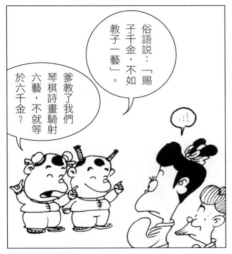

俗語說：「賜子千金，不如教子一藝」。

爹教了我們琴棋詩畫騎射六藝，不就等於六千金？

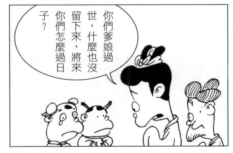

你們爹娘過世，什麼也沒留下來，將來你們怎麼過日子？

絕渡逢舟

可以的，因為
這三本書的作者
正是爹本人。

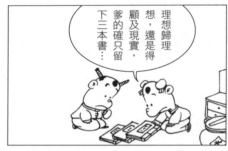

理想歸理
想，還是得
顧及現實，
爹的確只留
下三本書…

依出版法規
定，作者過世
後版稅還可續
收五十年。

太好了。

園藝入門

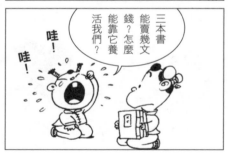

三本書
能賣幾文
錢？怎麼
能靠它養
活我們？

哇！

哇！

成長方向

我也六十二公斤。

我六十二公斤重。

畢竟是雙胞胎兄弟，兩人長得很像，體重也相等。

知者不惑，仁者不憂。

光陰似箭，不覺已過了十年……

不同的只是一個直長，一個橫長。

165公分

175公分

向文、向武兄弟也長大成人了。

無竹令人俗

無肉令人瘦，
無竹令人俗…

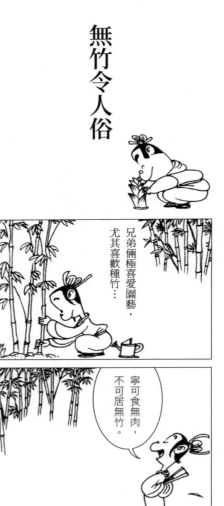

兄弟倆極喜愛園藝，
尤其喜歡種竹…

寧可食無肉，
不可居無竹。

我怕瘦，
你怕俗，
因此我食肉
你吃竹。

收入差距

向武也依仗
竹子賺幾文⋯

向文靠竹子
維持生計⋯

買一張
墨竹。

墨竹一幅
三千文。

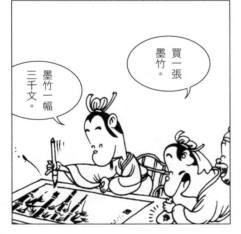

買一斤
竹筍。

冬筍三斤
只要十文。

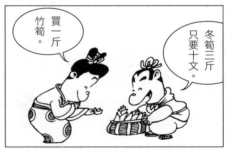

各有妙用

這麼粗的竹子如何能做成樂器?

沒問題。

竹子可食可畫可賣又可製成樂器。

做成竹撲滿裝銅錢,也能演奏金銀之音。

直做簫,橫做笛,吹奏有詩意。

不疾不徐

向武個性溫和，
是個慢郎中。

向文個性衝動，
是個急驚風。

他雖有百米十秒的實力，
卻追不上女友…

嫁給我
好嗎？

不要！

慢工出細活，
贏得芳心多…

去年今日此門中，
人面桃花相映紅。
人面不知何處去，
桃花依舊笑春風。

好有才
氣喔！

這是什麼
鬼畫符？

最能打動女
孩子心靈的
就是送她一
首情詩。

詩我會寫，
就是將情感
濃縮成精粹
的文字…

I LOVE YOU
是這首洋詩的
白話解讀。

送妳一封
情書…

第六篇　變虎

30

瑜不掩瑕

他的長處很多
我知道，可惜
別人看不到。

短處大家
看得到！

短

向文，我不是
因為你的家世
而不喜歡你，
若是你弟弟來
追我就可以。

其實我哥哥
很不錯，他
為人老實勤
奮，長處很
多……

雙生姐妹

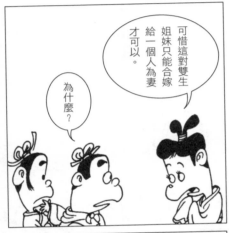

可惜這對雙生姐妹只能合嫁給一個人為妻才可以。

為什麼？

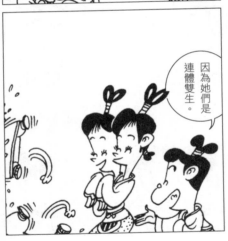

因為她們是連體雙生。

向文你想結婚成家不用急，我來替你做媒。

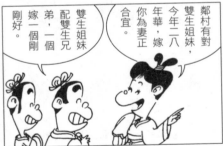

鄰村有對雙生姐妹，今年二八年華，嫁你為妻正合宜。

雙生姐妹配雙生兄弟，一個嫁一個剛好。

食色性也

話說太原鬧區食街正對面，有一家杏花閣開張了⋯⋯

色情行業哪裡不好開，為何開到食街來？

這是遵奉古聖先賢的指示。

各位才子壯士，歡迎到男人的天堂杏花閣，新開張八折優待。

因為飽暖生淫，食色性也。

進出口公司

正本清源

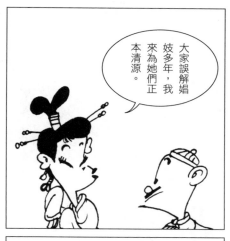

大家誤解娼妓多年，我來為她們正本清源。

本店娼妓數十位，年輕貌美服務佳，賺錢都靠她們自己的本事。

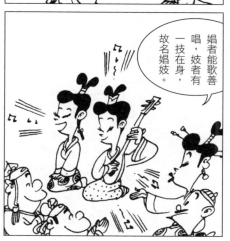

娼者能歌善唱，妓者有一技在身，故名娼妓。

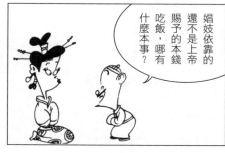

娼妓依靠的還不是上帝賜予的本錢吃飯，哪有什麼本事？

立竿見影

把燒賣春捲的招牌掛出去，能引來更好的生意。

是。

本店除了小姐有好技藝…

下酒小菜、燒賣春捲的口碑也第一。

好吃！

果然立竿見影，嘉賓雲集！

燒賣春捲

好明目張膽！

後台強硬

我有白道撐
腰，看看是
你怕還是我
怕？

嘻嘻！

我是大內十大
瀆職警察排行
第一，看是你
大還是我大？

當特種營業的
媽媽桑可不簡
單，手段要柔
後台要硬。

我是十大槍擊
要犯排行第二，
快孝敬點跑路
錢給我，否則
大家撕破臉！

命中注定

妳別在意，是我命中注定要當黑道。

原來杏花閣的後台老闆是大內的第一高手，東廠蓋公公手下的頭頭……

妳看，老天生我一身黑色皮，從頭黑到腳底。

為了我，害你從白道轉黑道，委屈你了……

洋派作風

最愛喝的飲料
是VSOP。

我的職業是
東廠特務，
簡稱KGB。

最愛去的
百貨公司是
SOGO。

SOGO

最喜歡
的消遣是
KTV。

成功晉級

但投資這家娼妓院使我一步登天直升公公級！

我乃東廠第一祕密警察，層級比我大的只有蓋公公一人而已…

由於我不是太監出身，不能升上公公級…

平身。

蓋公公吉祥！

龜公！我們愛你！

龜公！謝謝你為我們招攬生意。

以私謀公

今天賺得三百銀圓黑錢。

雖然假公濟私經營娼妓院，但我也發揮我祕密特務的天賦⋯⋯

今天賺得兩名不滿份子的黑名單。

政府太腐敗了！

是啊！

小巫見大巫

杏花閣的後院
只養了三十名
娼妓……

你身為執法人員
知法犯法，經營
色情行業，不怕
聖上革你的職？

我愛妳們！

聖上的後宮可是
養了三千名佳麗，
幹的還不是色情
玩意？

聖上與我是
同行，跟他
比起來我是
小巫見大巫。

只露兩點

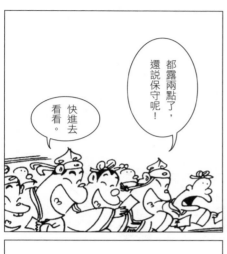

都露兩點了，還說保守呢！

快進去看看。

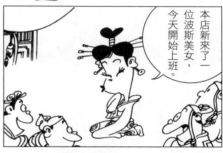

本店新來了一位波斯美女，今天開始上班。

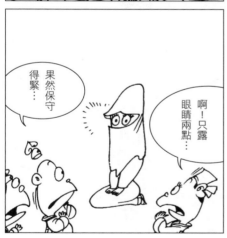

果然保守得緊…

啊！只露眼睛兩點…

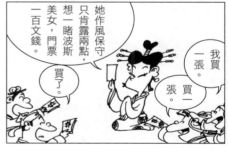

她作風保守只肯露兩點，想一睹波斯美女，門票一百文錢。

買了。

我買一張。

買一張。

獨門功夫

快說啊！
我們都等
不及了…

是什麼獨
門功夫？

有的。

波斯女子可
有什麼厲害
之處？

頂上功夫
技藝超群。

她有門功夫
相當厲害，
中原女子無
人能及。

合法合規

她持觀光護照在酒樓打工，不會有問題？

不會的。

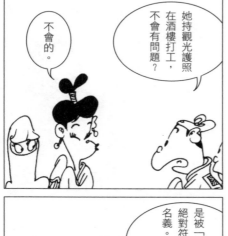

波斯極喜歡自助旅行，因看了《馬可波羅東遊記》才到太原來。

這次來太原觀光，因為盤纏問題才到本店打工賺錢。

是被「觀光」，絕對符合簽證名義。

哇！

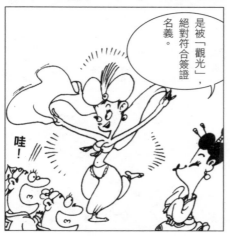

作風大膽

一個小女子隻身到太原來打工，妳不害怕？

不怕。

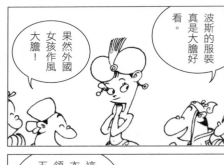

波斯的服裝真是大膽好看。

果然外國女孩作風大膽！

我啥米攏不驚，向前行！

這只是內衣外穿，領先潮流五百年。

波斯灣戰爭

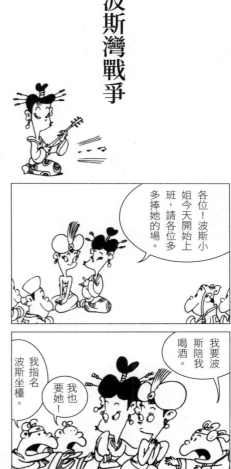

蓋世太保

乳臭未乾
的小子！
敢在本大爺
面前自稱蓋
世太保？

話說太原市區
有個街頭小霸王
名叫蓋世太保…

少爺上街
了，別擋
路！

哇！

碰！

小生的確姓
蓋名世小名
太保，不是
自大誇張名
號。

霸王餐

好吃！好吃！好吃！

好吃！

蓋世太保人如其名，每天在街頭混太保…

滾！

少爺咱們今天又混得太飽了！

歡迎…

老板！咱們少爺要來貴店打擾一頓午餐可行？

智多星

瞧瞧他臉上這麼多痣就可證明。

咱們少爺詩書畫樣樣行。

春天不是讀書天，夏日炎炎正好眠⋯

這不是痣，是青春痘！

是痘多星⋯

他不但有才情，頭腦又好，是個智多星。

採花大盜

今晚翻牆進崔府西廂作案。

老慣例，我把風，你作案。

蓋世太保非但為惡街頭，還是太原地區有名的採花大盜……

嘿嘿，太原多少國色天姿的名花，都慘遭我的魔手！

嘻嘻……

禁止採花

虎父犬子

蓋公公，您是一位強人，為何選這膿包當乾兒子？

蓋世太保敢如此為非做歹，全使他有個有權有勢的靠山…

虎父犬子，兒子無能才能突顯老爸的厲害。

原來…

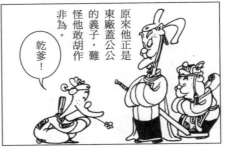

原來他正是東廠蓋公公的義子，難怪他敢胡作非為。

乾爹！

七步成賦

孩兒，當年曹植能七步成詩，你是否也能？

孩兒詩詞不精，七步成賦還行。

好極了。

你就以我為主題，作一篇賦給乾爹聽聽。

顯考蓋江湖於辛未年三月十日子時病故，享年七十，子孫隨侍在側⋯

訃

太監笑話

顧此失彼

為了這點，少爺你更應趁早娶妻或嫖妓。

這話怎麼説？

身為蓋公公的義子，不必為前途打算，可以花天酒地…

想接掌東廠蓋公公的缺，得先去勢變太監才行。

哇！

將來乾爹過世後，我就能接掌東廠，世襲乾爹的職務。

漫畫鬼狐仙怪③

55

眼光不同

絕沒看走眼，不會有問題。

你這是什麼眼光？這樣的女人好在哪裡？

變成太監就完了，趁現在還行，快替我找個女孩成親！

小的早已為少爺物色好對象…

這位是太原地區條件最好的女人。

右邊是貓眼寶石，左邊是祖母綠，光這兩顆寶石就價值幾億……

第六篇　變虎

56

一表人「才」

除去這些，我還是貨真價實的才子…

找對象還是不能委託他人，得自己來。

我一表人才，全身穿的都是名牌…

憑我這樣的條件，還怕找不到好對象？

骨瘦如柴！

金玉其外

各位看官，別瞧蓋世
太保生得猴模猴樣，
長相不怎麼樣……

是太原地區最有錢的
黃金單身漢。

美人限定

他的八位數銀行
存摺可真漂亮！

錢多多
88800000

同時也是格調最低的
王老五。

見錢眼開

財大氣粗

蓋公子不但家財萬貫，還是個孝子。

正是、正是！

真是大手筆！

媽媽桑，小費十兩。

火山孝子！

妳們可要好好招待蓋公子。

性感小貓

可是波斯客人多，排三天也輪不到你。

波斯

這幾位雖不錯，但卻不對我胃口。

這期間暫且以她的寵物波斯貓來代替。

我要那位從波斯來的性感小貓。

寶刀未老

怎麼會？
大娘只管
出招。

只怕我的
技藝太好，
你會消受
不了。

公孫大娘
舞大劍！

哇！

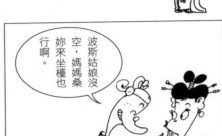

波斯姑娘沒
空，媽媽桑
妳來坐檯也
行啊。

你不嫌
我年紀
老？

薑是老
的辣。

仗勢欺人

蓋公公的乾兒子你該怎麼稱呼好？

這這…

嘻嘻！

蓋爸爸吉祥！

臭小子！也不打聽打聽，這裡有蓋公公在此護衛，還敢來調戲老娼頭！

蓋公公手下

你是蓋公公手下，我是蓋公公義子，你說咱們誰大誰高？

你是蓋公公的乾兒子？

任君挑選

這點小事包在我身上！

蓋公子給面子，肯到敝店賞光，想要什麼儘管吩咐！

此次前來是要找一位來自波斯的女子。

莫說波斯，波士頓、波多黎各、波蘭、波昂、波羅的海統統找來。

應接不暇

我愛妳，我要擁抱妳！

波斯小姐現在很忙，不過我馬上把她抓來陪你坐檯。

拜託你啦！

波斯轉檯，波斯菊代替她陪你談情說愛。

波斯小姐，妳真像花一樣美麗！

名不虛傳

織毛線算什麼技藝？

波斯小姐就交給你了。

果然名不虛傳，美若天仙。

十分鐘織出波斯地毯，果然好手藝。

傳聞妳的技藝高人一等，快快表演！

是。

強制徵收

敬酒不吃吃
罰酒，合法
議價收購妳
拒絕……

波斯小姐我愛
妳，這些銀子
送妳，請妳嫁
我為妻。

只好動用
公文徵收
妳！

抱歉！我只
賣藝不賣身，
更不能為了錢
嫁給你。

軟硬兼施

真的？應該怎麼做？

不過只要妳答應我，我可以合法替妳辦好永久居留。

我乃東廠蓋公公的義子，有權有勢，妳敢不給面子？

嫁給我當老婆，立即能取得護照，永遠住在太原。

妳拿觀光護照非法打工，我要報請移民局將妳遣送回國！

第六篇　變虎

得不償失

只怕代價太高了，蓋大爺您花不起……

代價是多少？

放聰明點，好好考慮，考慮！

七年牢獄生活，罪名是非法買賣人口！

這娘兒夠正點，不管多少錢，我都要買到手來當老婆。

依依不捨

想到妳要離開，不禁悲從中來，真捨不得與妳分開……

嗚嗚！

媽媽桑！由於蓋世太保騷擾，我不得不走…

有這種事情？

捨不得與妳這堆銀子分開！

請把這個月的收入結清算給我。

妳業績很好，一共三百兩銀…

喬裝打扮

我替妳化妝易容，換件衣服再出去。

妳這身打扮走在外面太引人非議。

這個樣子保證無人能認出妳。

而且蓋公子絕對不會對妳死心，定會派人追蹤妳。

虛情假意

看姐妹們這麼熱情，我真想留下來，捨不得離開。

好不容易等到妳離開，由我頂替頭牌，誰要妳留下來？

波斯姑娘換穿漢服真是美若天仙！

太美了。

波斯姐姐這化妝品送妳。

謝謝妳們！

這香袋妳帶回波斯去。

有色眼光

我現在可是規矩的良家婦女，別用有色眼光看人！

波斯不堪蓋世太保的騷擾，只好離開妓院逃跑……

姑娘別生氣，我沒用有色眼光看妳，只對妳的有色眼珠好奇。

碧眼白膚 →

美得不像一般鄰家女孩。

好美的姑娘！

思鄉之情

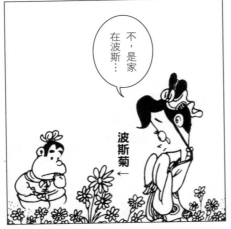

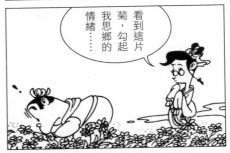

愛花成痴

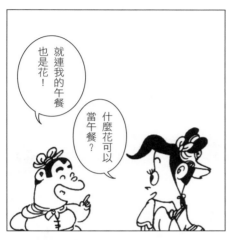

就連我的午餐也是花！

什麼花可以當午餐？

豆花！

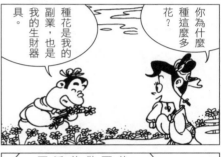

你為什麼種這麼多花？

種花是我的副業，也是我的生財器具。

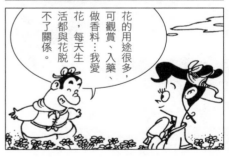

花的用途很多，可觀賞、入藥、做香料…我愛花，每天生活都與花脫不了關係。

花花世界

女人天生愛花,唯獨一種花不受女性歡迎。

什麼花?

什麼花?

花的貢獻很大,但有一種花帶給人類災難。

交際花!

天花!

小道消息

秀才不出門，能知天下事，你知道得很清楚。

哪裡！

這位是我的孿生弟弟，名叫向武。

小生這廂有禮了。

因為鄰家是廣播電台，全天候放送小道消息。

隔壁阿花愛上了阿土…

前村林投伯剛買牛一頭。

姑娘想必是杏花閣紅妓波斯，因蓋世太保欺負而亡命天涯對吧。

大食後裔

波斯曾併吞大食國，我正是大食的後裔。

是什麼後裔都沒問題。

姑娘妳別再流浪了，嫁給我們兄弟之一，妳就可住在這裡了。

你們想娶我為妻，不先調查清楚我的血統問題嗎？

每餐要吃五大碗，不知你們養不養得起？

一片綠意

綠色的確
是有吸引
力。

綠卡！

我考慮與你
們之一結婚，
為的就是這
片綠。

正好我們
務農，做
我們家媳婦
要吃多少都
沒問題！

在此結婚
生子也很適
宜，出門就
是一片綠
意。

愛美之心

什麼餅？
請指名。

餅是留給自
己慢慢用的，
不送人。

粉餅。

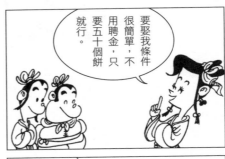

要娶我條件
很簡單，不
用聘金，只
要五十個餅
就行。

妳在中原
無親無故，
這麼多餅要
送給誰？

輕重高下

論外形，
一個俊俏，
一個有個性；
論內涵，一個
務實，一個
有才情。

一女不能嫁
二夫，你倆
條件都不錯，
分不出輕重高
下，到底選誰
好呢⋯⋯

秤斤兩我足
足多重了百
分之二十。

輕重不
難分。

高下也易判，
論高矮我高
出十公分。

孔融讓梨

哥哥吃大梨。

對，就是這樣。

弟弟娶美妻。

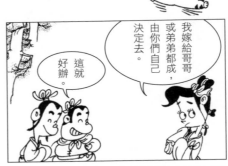

我嫁給哥哥或弟弟都成，由你們自己決定去。

這就好辦。

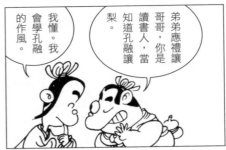

弟弟應禮讓哥哥，你是讀書人，當知道孔融讓梨。

我懂。我會學孔融的作風。

拋銅板

比高的不行，那比低的總可以了吧？

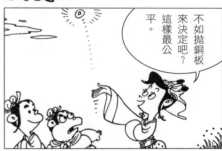

不如拋銅板來決定吧？這樣最公平。

哈，又是我贏！

他瘦我胖彎不下腰，這也不公平。

我贏！

他高我矮不公平！

鹿死誰手

依西方習俗，女方要送男方領帶當作定情物。

謝謝。

領帶代表鐵鏈，象徵將男方俘虜。

依中原習俗，訂婚時男方應送女方手鐲。

謝謝。

手鐲代表手銬，象徵將女方俘虜。

西方習俗

我不在意
他是和尚
或牧師…

依貴國慣例，
咱們應如何
舉行婚禮？

首先得找
個神職人
員主持。

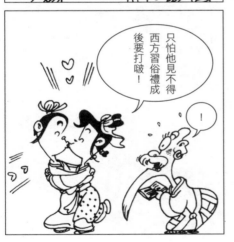

只怕他見不得
西方習俗禮成
後要打啵！

！

沒有牧師，
就請個高僧
主持婚禮行
不行？

阿彌陀
佛！

漫畫鬼狐仙怪③

85
·

男耕女織

男耕：
筆耕寫雜文；

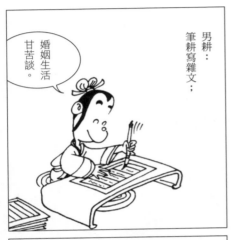

婚姻生活
甘苦談。

女織：
織波斯地毯。

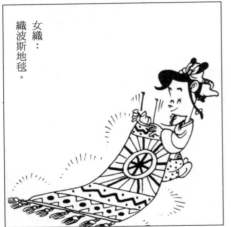

良辰吉日擇定，
向武與波斯拜堂
結成夫妻…

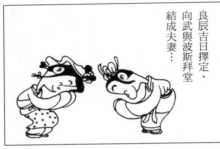

婚後兩人男耕女織，
過著幸福的日子…

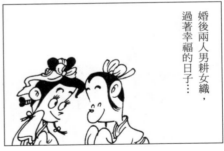

語言交流

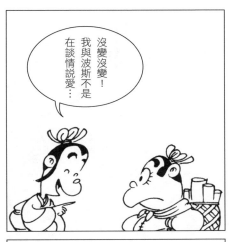

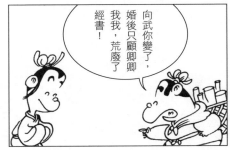

求之不得

話說蓋世太保癩蛤蟆
想吃天鵝肉，欲將波
斯弄到手……

少爺您條件
好，要什麼
小姐都容易
辦，何苦獨
要波斯這扎
手貨？

正是因為
難以到手
才可貴！

你沒聽說妻不
如妾，妾不如
偷，偷不如偷
不著？

求籤問卦

情報中心

嚴刑逼供

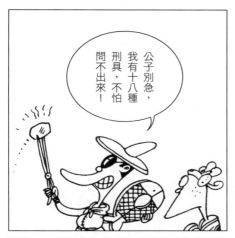

公子別急，我有十八種刑具，不怕問不出來！

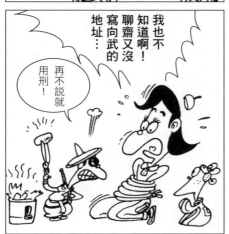

我也不知道啊！聊齋又沒寫向武的地址⋯

再不說就用刑！

公子！不好了！波斯已離開杏花閣，並且與向武成了親！

什麼？

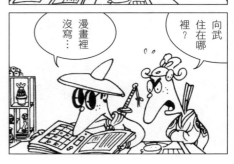

向武住在哪裡？

漫畫裡沒寫⋯

地毯式搜查

術業有專攻

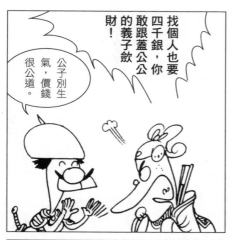

找個人也要四千銀，你敢跟蓋公公的義子歛財！

公子別生氣，價錢很公道。

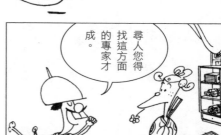

尋人您得找這方面的專家才成。

本公司是政府立案的合法公司，收費透明合理。

正 亨哈徵信社

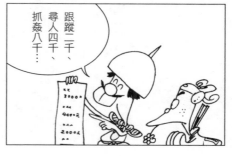

跟蹤二千、尋人四千、抓姦八千…

耳目眾多

布樁千日用在一時，現在開始收線詢問情報。

東廠有三千爪牙都無法找到向武的下落，你一家小公司又怎能辦到？

找人全靠情報，情報要靠布樁與線民。

這些街頭巷尾的三姑六婆就是我最好的線民。

今天請各位來就是要打聽向武住在哪裡？

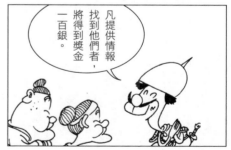

凡提供情報找到他們者，將得到獎金一百銀。

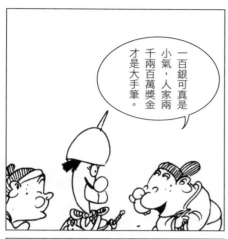

一百銀可真是小氣，人家兩千兩百萬獎金才是大手筆。

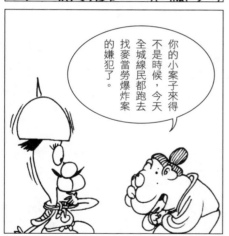

你的小案子來得不是時候，今天全城線民都跑去找麥當勞爆炸案的嫌犯了。

* 1992 年 4 月 28 日，有歹徒以自製炸彈向麥當勞勒索六百萬，但麥當勞不接受恐嚇並與警方合作將破案獎金加碼至兩千兩百萬，創下當年懸賞金額紀錄。

厲害角色

不對不對！007已經過氣了。

我挑007，他最厲害對不對？

嫌生意小不接就算了，我自己另外找人。

查案不付佣金，小心我報復你！

目前最厲害的角色是301！

本公司有專職情報員五百人，編號由001到500，公子請挑一個為你辦案。

* 暗諷美國的301條款。

搜查範圍

這非門牌號碼，而是郵遞區號。

只得門牌號碼沒街沒路怎麼找？

太原市郵遞區號分布圖

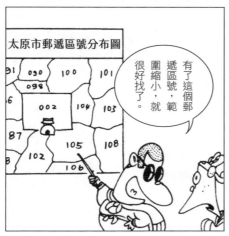

有了這個郵遞區號，範圍縮小，就很好找了。

把向武波斯個人資料輸入電腦，便可知道他們住哪裡。

哇！終端機顯示出答案。

納命來

任務達成，這正是向武的命。

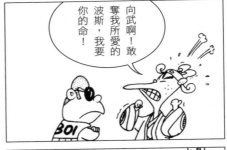

向武啊！敢奪我所愛的波斯，我要你的命！

他的紫微斗數命盤推算與生辰八字在此。

遵命！向武的命馬上取來。

大限之日

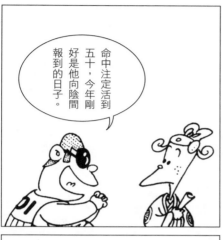

命中注定活到五十，今年剛好是他向陰間報到的日子。

依他的生辰八字與命盤推算，向武向文的壽命可活到五十。

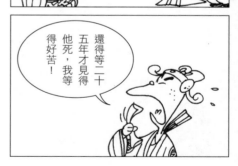

還得等二十五年才見得他死，我等得好苦！

因為向文向武是孿生兄弟，五十除以二只得二十五。

虛張聲勢

公子別喝太多了，醉了會誤正事。

放心！

既然向武命中注定該死，那我們就去要他的命！

這是醋，喝得再多也不會醉。

臨行前先喝一杯壯壯膽。

陰晴不定

晴天霹靂，
烏雲罩頂。

話說向武與波斯婚後，
兩人過著幸福的日子⋯

東邊日出西邊雨，
道是無晴卻有晴。

可惜天妒有情人，
平地一聲雷⋯⋯

劇情安排

公子不好了！
你把他打死啦！

才一拳怎麼
就死了？

眼前這位
可是向武
本人？

正是在下，
公子有何
指教？

因為遵照劇情
演出，不信請
看劇本。

哇！

我千里迢迢
正是為了打
你一拳才甘
心。

砰！

候補人選

相公啊！你怎麼忍心拋下我而死，剩下我怎麼辦？

啊！相公……

弟向武弟弟……

弟媳妳別著急，弟弟死了，這不還有我嗎……

相公！相公沒氣了！

怎麼會呢？

有跡可循

凶嫌特徵

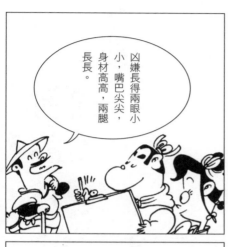

凶嫌長得兩眼小小，嘴巴尖尖，身材高高，兩腿長長。

我看到凶嫌匆匆逃走。

請詳細說明凶嫌特徵，我將他的圖像畫出來。

行！你仔細聽好。

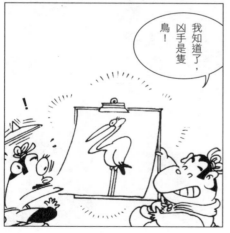

我知道了，凶手是隻鳥！

峰迴路轉

婆婆妳這說了還是白搭，幫不了案情。

但我認識他啊，我還知道他名叫蓋世太保。

！

凶手長相是像隻鳥沒錯，但是個人不是鳥。

婆婆妳也看到了？

我是看到了，但沒看清楚他穿什麼衣、戴什麼帽。

獻上真心

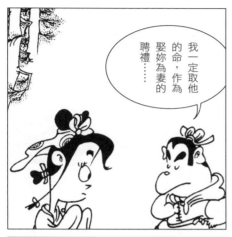

我一定取他的命，作為娶妳為妻的聘禮……

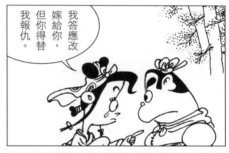

我答應改嫁給你，但你得替我報仇。

至於心，可用我的來代替送給妳。

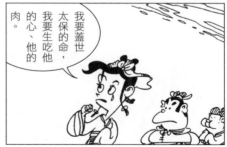

我要蓋世太保的命，我要生吃他的心、他的肉。

收穫滿滿

能當祕密證人是我三生修來的福氣。

怎麼說？

這件案子證據確實，我們到太原府找法曹申冤去！

有王婆這位證人作證，咱們絕對穩贏不輸。

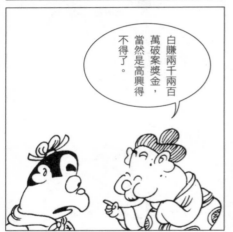

白賺兩千兩百萬破案獎金，當然是高興得不得了。

與時俱進

擊鼓鳴冤是過時的玩意，不時興了。

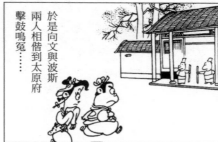

於是向文與波斯兩人相偕到太原府擊鼓鳴冤……

本府已採用新措施，改鼓為鈴，按鈴申告。

鼓呢？

訴訟關係人

昨天我稱呼她為弟媳…

今後我稱她為寶貝！

我是本府推事，你的案子由我承辦，報上你大名。

我叫向文，請大人為我伸張正義。

旁邊這位女士是什麼關係人？

與生俱來

這不是化妝塗黑，而是正宗的黑皮。

話說太原太守名叫包私……

威武！

威武！威武！

因為我是中東來的外籍勞工，來台灣客串演戲。

包私雖然與包公沒有血緣關係，但也長得一副黑臉……

系出名門

我祖父更是全國知名的人士。

我與包公不是親戚，但也是系出名門。

說起黑面包楊桃汁的名號，無人不知無人不曉。

黑面包楊桃汁

我爹名叫包打聽，是個官家的職業線民。

實至名歸

包公無愧於他的名字，一生鐵面無私，為國盡忠。

我包私也無愧於我的名字，一切都為一己之私考慮。

包庇私娼！

包私一臉黑相，身材五短……

可是他長袖善舞，深諳為官的手段。

下方寶鑒

包公置虎頭鍘於公堂，震懾囚犯。

包公有御賜的尚方寶劍，先斬後奏，有利他辦案。

我置撲滿豬於公堂，方便收取賄款。

被告

賄款豬

我也有先做後看的下方寶鑒，有利我的貪污手段。

厚黑學

因禍得福

包大人！你
要為我申冤
啊…案情是
如此如此…
這般這般…

你因弟弟被
殺娶得弟媳，
分明是受益
人，哪裡是
受害人？

報告包大人，
有一向文者
按鈴申告求
見大人。

好極了！又
有生意上門。

正大光明

傳受害人
進書房說
明案情。

來了。

正大光明

哪裡哪裡，我的行為極合乎這正大光明四字。

依本官辦案慣例，原告得先繳款三十兩銀子，案情才會對你有利。

為人民伸張正義竟要收款，不污了公堂上正大光明四字？

正大光明

正大光明地收受賄款！

避重就輕

燙手山芋

對不起啊！這案子太棘手，本官接不了！

少推三阻四的，要錢明說！給你多少錢你才願接下這案？

對方官大，本庭官小，實在無能為力，請多包涵⋯⋯

這白銀三百兩請笑納，撤銷訴狀不要為難本官就好⋯

⋯⋯！

悲慘下場

你的下場將如同此樹一樣慘烈！

你的下場將…如同…此手…

欺善怕惡的昏官不接就算了，我自己去討回公道！

可惡的蓋世太保，我要討回殺弟之仇！

紙上談兵

我雖不會舞刀弄劍，也沒有拳腳功夫，但是……

《刺客列傳》中的暗殺招數我很熟。

我要混進蓋府，親手宰了蓋世太保！

他是蓋公公義子，身邊侍衛無數，你要如何完成任務？

縮衣節食

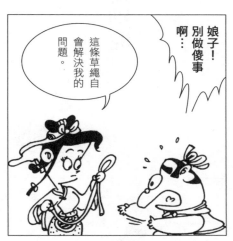

娘子！別做傻事啊…

這條草繩自會解決我的問題。

放心，我不會上吊自殺，繩子是用來縮緊肚皮的。

原來…

呼！

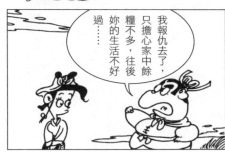

我報仇去了，只擔心家中餘糧不多，往後妳的生活不好過……

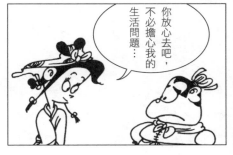

你放心去吧，不必擔心我的生活問題…

離別曲

還有一首歌更適合現在這個氣氛。

妳唱吧。

我走了，妳要好好照顧自己。

你自己也要小心…

風蕭蕭兮易水寒…壯士一去兮不復還…

再會吧！喔！啥米攏不驚，喔！向前行！

頭條新聞

不好了！公子的涉案消息登上報紙頭條了！

登在什麼報？

話說蓋世太保誤殺向武後，日夜惶惶不安，生怕東窗事發……

今天的報紙也沒有提到命案的消息，想必無人發現……

登在咱們家外牆的大字報！

蓋世太保是個殺人販！

觀察入微

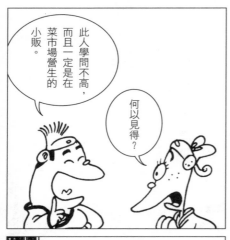

此人學問不高，而且一定是在菜市場營生的小販。

何以見得？

牆上的大字報是誰寫的？

是知道你涉案的人寫的。

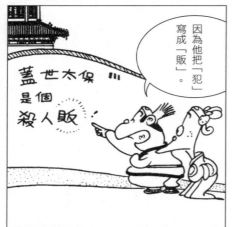

因為他把「犯」寫成「販」。

蓋世太保是個殺人販！

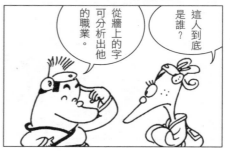

這人到底是誰？

從牆上的字可分析出他的職業。

誤打誤撞

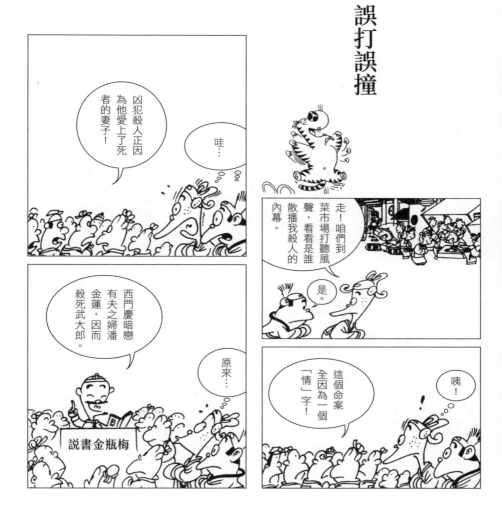

亦步亦趨

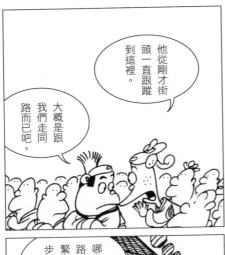

他從剛才街頭一直跟蹤到這裡。

大概是跟我們走同路而已吧。

哪有人同路到這麼緊迫的地步？

嘻嘻嘻！

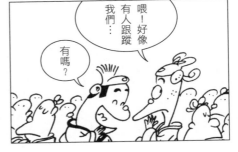

喂！好像有人跟蹤我們⋯

有嗎？

牽強附會

殺人償命

儘管說出無妨，我會滿足你的要求。

好吧，那我就不客氣了⋯

你就是那個知道我殺人內幕的祕密證人？

公子聰明，一猜就中。

殺人償命，我要你小命一條！

你一路尾隨，必有所求，把你的意圖說出來吧。

我不好意思說⋯

有備而來

我早知道你會有所防備，我敢單槍匹馬前來，靠的就是頭腦。

我正是你殺死的向武的哥哥向文，特來向你討回公道。

哇！

看我的頭腦奇襲！

砰！

我人多，不怕你來討公道。

不可告人

眼不見為淨

驚嚇過度

哇!
救命啊!

哇!

公子醒醒,這是雕像文魁,不是刺客煞星啊。

終於逃回家裡,躲過一劫。

大鏢客

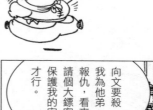

你只會狐假虎威，沒有半招功夫，還敢自稱大鏢客？

當然。

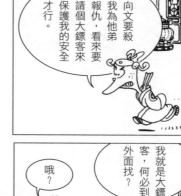

向文要殺我為他弟報仇，看來要請個大鏢客來保護我的安全才行。

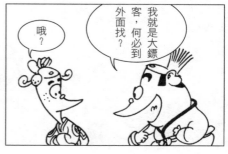

我就是大鏢客，何必到外面找？

哦？

我每周上三次綠燈戶，難道還不夠格以大嫖客相稱？

客人裡面坐啊！

西方不敗

我在西方一次都沒吃過敗仗。

話說江湖中有位最有名的鏢客，

外號「西方不敗」！

因為我從未到過西方！

你真的人如其名，沒嘗過敗績嗎？

當然！

肚量驚人

比酒量？

一次比十二瓶一口喝乾！

除了刀劍你還有何獨步武林的功夫？

有的。

不！是比誰肚子的容量大。

我與人比賽喝酒也從來沒敗過。

漫畫鬼狐仙怪③

改名原因

房子全燒光了，只搶得一塊名牌⋯⋯

西方不敗本名肖桐，後來他又改姓為焦桐。

肖姓被火燒焦，於是他乾脆改姓「焦」！

有一天，他的房子失火⋯⋯

哇！我的房子！

東螺六尺四

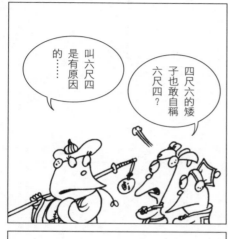

四尺六的矮
子也敢自稱
六尺四？

叫六尺四
是有原因
的⋯⋯

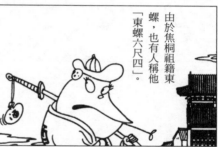

由於焦桐祖籍東
螺，也有人稱他
「東螺六尺四」。

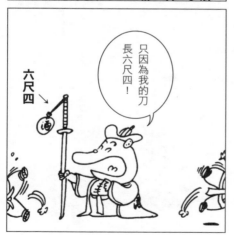

只因為我的刀
長六尺四！

←
六尺四

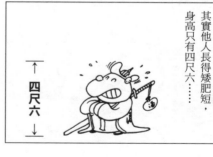

其實他人長得矮肥短，
身高只有四尺六⋯⋯

↑
四尺六
↓

獨門武器

焦桐是個職業的大鏢客……

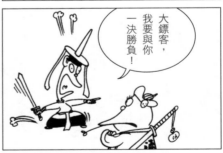

大鏢客，我要與你一決勝負！

意料之外

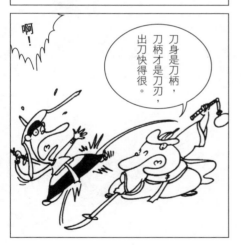

他的刀長拔出不易，靠近些對我有利。

刀身是刀柄，刀柄才是刀刃，出刀快得很。

啊！

使用飛鏢非君子，我們來比劍。

行。

來吧！

性命寶貴

人命保鏢收費五十兩銀子。

這麼貴！

我自己都投保人壽險五億，五十兩夠便宜了！

圓泰人壽公司

大鏢客焦桐是個盡責的大鏢客，專保人命。

我保的鏢還敢來找碴？

入不敷出

職業大鏢客當然收入不少。

但是焦桐卻經常入不敷出，天天往當鋪跑……

只因為他的職業成本太大……

「看金錢鏢！」

「驅敵花掉金錢鏢一百兩，補貼一點嘛！」

「講好武器自備的啊！不該找我補貼吧。」

投其所好

鑽戒！

哇！

沒辦法啊！
工欲善其事，
必先利其器，
使用貴重武器
也是不得已…

金戈戈我
喜歡你。

錢多多
我愛你！

用愈貴的武
器，敵方愈
沒抵抗力，
看鏢！

自身難保

且慢！

砰！

要當保鏢得
先能保護好
自己才成。

徵
保鏢一名
月俸從優
包吃包住
另有紅利

條件不錯。

有人徵求
保鏢。

這個保鏢
職位非我
莫屬。

保鏢檢定

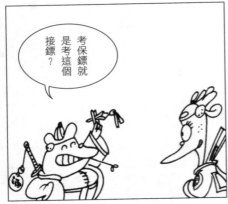

考保鏢就是考這個接鏢？

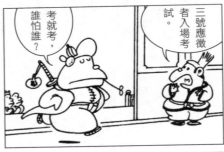

三號應徵者入場考試。

考就考，誰怕誰？

你保住了這把千金水晶鏢，通過保鏢檢定特考！

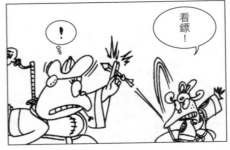

看鏢！

！

尊貴待遇

放心，貴人享有尊貴待遇。

要我保的鏢是人或貴重物品？

請你當保鏢是保公子的命。

貴人會使用貴金屬黃金打造的鏢來保。

公子身家數億，你得特別小心才行。

成本高昂

他要求的條件不高，請他很划算。

不過我對武器比較講究……

我的武器是金錢鏢！

完了……

你對待遇有什麼要求？

月薪十兩，要管吃、管喝、管住，外加武器開銷！

吃喝我不重視，每餐外加一個饅頭一瓶老酒。

刺客來襲

損失報告

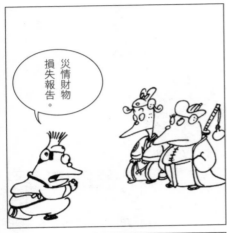

災情財物
損失報告。

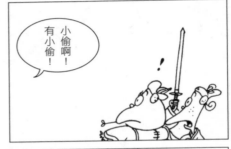

小偷啊！
有小偷！

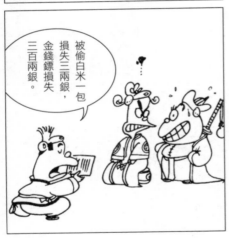

被偷白米一包
損失三兩銀，
金錢鏢損失
三百兩銀。

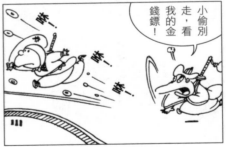

小偷別
走，看
我的金
錢鏢！

防不勝防

有你當保鏢，我可目中無人，在街上大搖大擺地走。

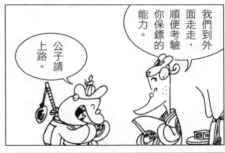

我們到外面走走，順便考驗你保鏢的能力。

公子請上路。

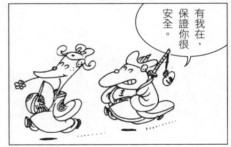

有我在，保證你很安全。

可目中無人，不可目中無狗。

百萬雄兵

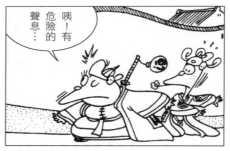

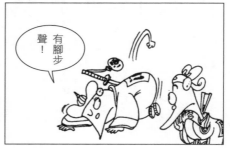

顧此失彼

顧前不顧後

刺客躲在哪裡？

刺客早就出來了！

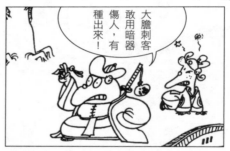

大膽刺客敢用暗器傷人，有種出來！

投降！

不在眼前，在背後。

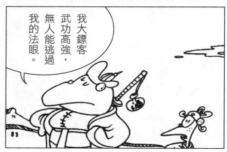

我大鏢客武功高強，無人能逃過我的法眼。

保命符

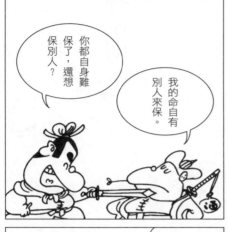

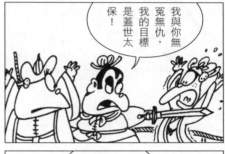

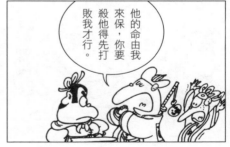

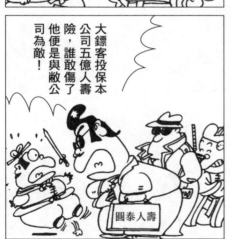

堅持原則

你為何要殺蓋世太保？

因為這般那般⋯⋯所以我要殺他為弟弟報仇！

你的遭遇真慘啊，太令人同情了！

我完全理解你想殺蓋世太保的心情。

但他的命由我做保，要殺他還是得過我這關才行！

略勝一籌

我明知山有虎，偏向虎山行，我也不是等閒之輩！

當然、當然。

拿人錢財，替人消災，請拿出實力決戰。

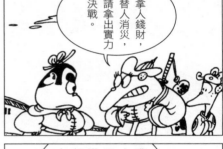

我柔道六段、劍道三段、合氣道四段，合起來一共十三段。

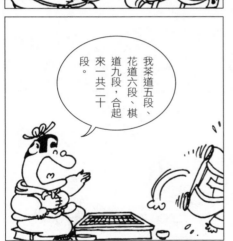

我茶道五段、花道六段、棋道九段，合起來一共二十段。

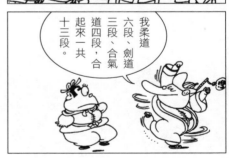

拳法了得

比拳！

好！

哥倆好啊，寶
一對，三三、
對對、八仙、
攏來！

報仇要拿
出真功夫，
憑的是武
力才行。

行。

比刀比槍
比劍比拳
樣樣都行，
任你選。

唇槍舌劍

你們這是幹什麼？小學生吵架？

是比真槍實劍沒錯呀！

比酒拳是不行的，咱們來真槍實劍的比！

比就比，誰怕誰呀！

你是個壞東西沒有一點真貨色！

你混蛋！

你為虎作倀幫壞人撐腰！

王八蛋！壞！

唇槍舌劍！

佛門弟子

給我再多錢，我也不能殺人！

因為我是個佛門弟子，吃素且不殺生。

你再不把他殺了我就開除你！

我當你的保鏢並沒答應要為你殺人。

你把他殺了，我另付一百萬獎金。

兌換零錢

一張鈔票只能射一次……

能否跟你換一千個銅錢當金錢鏢？

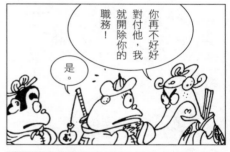

你再不好好對付他，我就開除你的職務！

是。

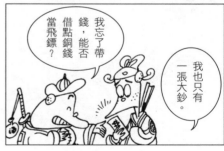

我忘了帶錢，能否借點銅錢當飛鏢？

我也只有一張大鈔。

百萬飛鏢

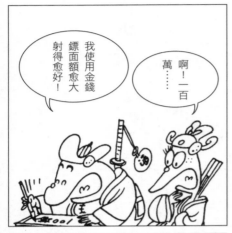

啊……一百萬……

我使用金錢鏢，鏢面額愈大，射得愈好！

別這麼小氣嘛！

笑話！我再笨也不會換銅錢給你，讓你來對付我。

不用求他，我雖沒帶零錢，但帶了一大本空白支票。

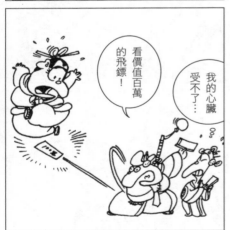

我的心臟受不了……

看價值百萬的飛鏢！

支票也可當金錢鏢。

一筆勾銷

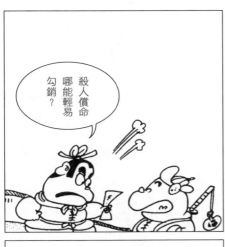

殺人償命
哪能輕易
勾銷？

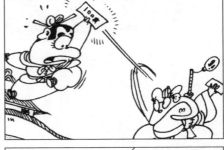

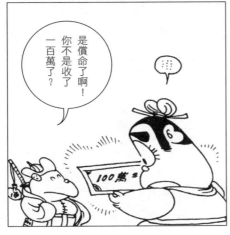

是償命了啊！
你不是收了
一百萬了？

銀貨兩訖，
殺弟之仇這
筆帳就此一
筆勾銷。

提高籌碼

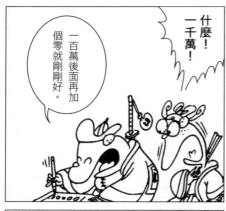

什麼！一千萬！

一百萬後面再加個零就剛剛好。

生命可貴，這點錢哪能抵我弟弟的命！

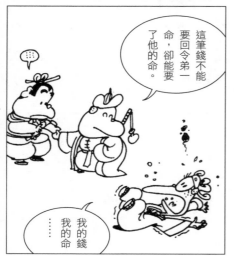

這筆錢不能要回令弟一命，卻能要了他的命。

……我的錢我的命

用這點錢抵一命確實太少了……

千萬獎金

一千萬元可以買很多東西，想一次賺這麼多錢可沒那麼容易喔⋯⋯

還是辦得到的。

再多的錢也抵不過性命！

代表台灣參加奧運取回一枚金牌便可以。

說得簡單⋯⋯

誰要你賠一千萬，我寧要回我弟弟。

乘其不備

小心了，接招！

月下偷桃，盜壘成功。

哇！

砰！

既然你愛棒球，咱們就用棒球規則來比試。

想殺蓋世太保公子就憑本事突破我的防禦。

不假外求

砰！砰！
砰！！

皮球沒有，肉球倒是有幾個。

你要發揮威力將他三振出局。

我會的。

行啦！頭上這幾個夠你丟了吧？

可是我身上沒帶球，可否借幾個給我？

漫畫鬼狐仙怪③

165

阿婆鐵蛋

哇！是什麼球這麼硬？

銷！

強打對強投，雙雄對決。

淡水阿婆鐵蛋！

什麼球投來我都能將它劈成兩半！

接招。

見招拆招

既然知道球路就好對付了。

高壓直球、低肩側投。

伸卡球、下墜球、指叉球。

鐵球就用磁鐵來收拾。

鏘！鏘！鏘！

一決勝負

好球怎麼夠威力？

要一球擺平對方得用觸身球才行。

嘻！

向文小心接招了。

好好投個好球解決掉他！

口惠不實

實質獎勵沒問題，立刻舉行功勞獎頒發儀式。

好極了！

終於讓他了解咱們的厲害，以後不敢再來找麻煩了。

恭喜焦桐榮獲本月最有價值的職員。

還是口惠不實⋯⋯

謝謝焦大鏢客護駕成功，防禦率百分之百。

口惠不實，請給個實質獎勵才開心。

豪雨成災

嗚哇！

男兒有淚不輕彈，
但一決堤就豪雨
成災崩潰了。

哈哈哈
哈哈
哈！

嗚
…

轟！

是真的豪雨
成災，堤防
崩塌了！

哇！

蓋世太保有
武林高手當
保鑣，我的
報仇行動無
望了！

寄人籬下

哇！
顯靈啦！

借廟之事
我不能准！

前面有個小
廟進去躲一
躲雨。

小的
向文斗膽
進殿打擾，
請這位神明
原諒⋯⋯

我也是寄人籬
下，你要借宿
要找對廟神。

見風轉舵

他是財神，才不稀罕你的兩三文捐獻！

你要在此落腳要先向祂打聲招呼！

神明啊！有緣相見請賜福我中大獎二千萬元。

神明呀！請讓我避雨小憩，來日我將捐兩文香油錢。

有錢好辦事

財神除了能施人與財，難道還能替我報仇不成？

未必不行⋯

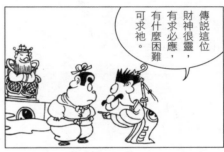

傳說這位財神很靈，有求必應，有什麼困難可求祂。

我不求財，只因殺弟之仇未報，憤恨難平。

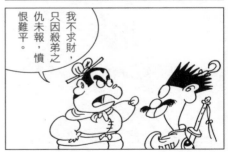

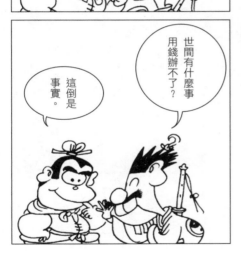

世間有什麼事用錢辦不了？

這倒是事實。

吸引目光

這是前幾期
雜誌連載，
裡面交代得
明明白白。

待我仔細
觀來！

財神啊！
請您替我
仗義申冤
啊！

還是前面的
彩色泳裝照
精彩啊。

蓋世太保
橫行，殺了
我同胞兄弟
而我又報仇
不了……

嗚！

傷心欲絕

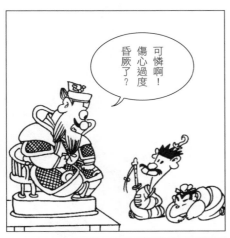

可憐啊！傷心過度昏厥了？

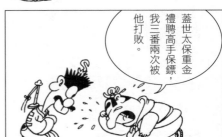

蓋世太保重金禮聘高手保鏢，我三番兩次被他打敗。

是哭得太累睡死了。

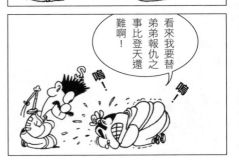

看來我要替弟弟報仇之事比登天還難啊！

嗚！

嗚！

左右為難

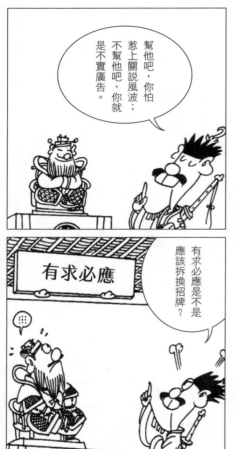

幫他吧，你怕惹上關說風波；不幫他吧，你就是不實廣告。

有求必應是不是應該拆換招牌？

財神爺啊！你就可憐他，成全他的心願吧。

目前正是敏感期間，我不接受關說。

專管閒事

誰叫我愛管閒事…

抱歉啊！我無能為你說情……

多管閒事的「虎爺」。

只能助你一臂之力，讓你自己去報仇。

夢境成真

向文由於身心俱疲，一躺便進入夢鄉……

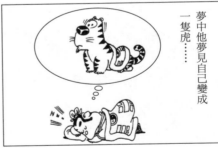

夢中他夢見自己變成一隻虎……

莊周夢蝶

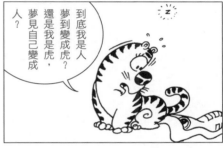

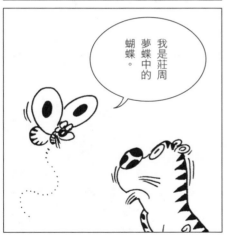

驗明正身

能打能抓，
還能吟詩
寫字畫仕
女圖…

是虎就虎
吧，但我是
什麼虎？

原來我是
江南名士
唐伯虎！

先看看體能
威力如何。

砰！
砰！
砰！

物歸原主

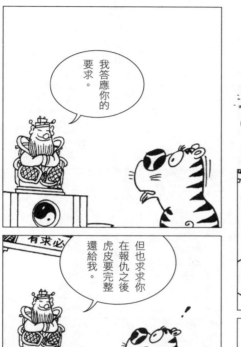

我答應你的要求。

但也求求你在報仇之後虎皮要完整還給我。

神明啊，謝謝祢將我變成虎，讓我有能力去討回公道……

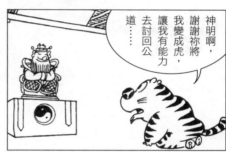

請祢保佑我的殺弟之仇能順利完成。

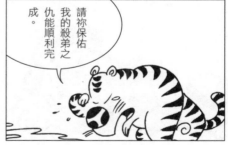

虎虎生風

停！NG
重來！

龍行虎步要這
樣走，剛才的
步伐不行。

神明我告辭
上路了，我
一定不負你
的英名。

有求必應

既然是虎
就要走得
虎虎生風
才行。

飲食原則

兩隻腳的，父母不吃。

四隻腳的，桌椅不吃。

我們到酒樓，吃頓好菜，以答謝你救命之恩。

好。

酒樓

好菜酒樓

你有什麼東西不吃的嗎？

是有兩樣東西不吃……

義結金蘭

承蒙公子看得起，我今年二十八，公子貴庚？

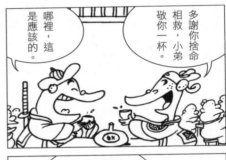

多謝你捨命相救，小弟敬你一杯。

哪裡，這是應該的。

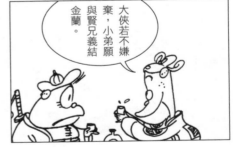

大俠若不嫌棄，小弟願與賢兄義結金蘭。

你好壞喔，人家的年齡是祕密，才不告訴你。

結拜儀式

本店備有禮堂，一切大小禮儀用品也都一應俱全。

既然賢兄答應，我們就在此結拜。夥計！

來了！

請替我們準備禮堂好行結義典禮。

沒問題。

新郎新娘拜堂！

百年好合

囍

換帖兄弟

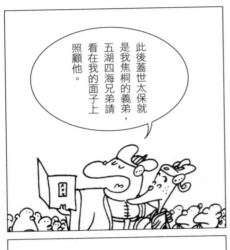

此後蓋世太保就
是我焦桐的義弟，
五湖四海兄弟請
看在我的面子上
照顧他。

蓋世太保與
焦桐就在酒樓
結義……

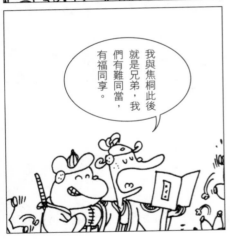

我與焦桐此後
就是兄弟，我
們有難同當，
有福同享。

禮成之後又互相
換帖並舉行聯合
公報……

兩肋插刀

在哪裡？

啊！麻煩的問題來了。

賢兄啊！此後我們乃是兄弟，請多多照顧。

沒問題、沒問題。

酒菜連禮堂一共收費兩百銀。

這個帳單就請大哥負責⋯

賢弟若有任何麻煩，一切有我這大哥頂著。

大難臨頭

老虎！

酒後見真情！

親兄弟比不過拜把兄弟。

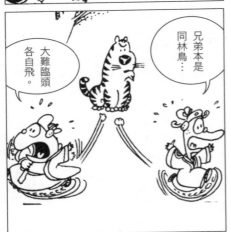

大難臨頭各自飛。

兄弟本是同林鳥⋯

咱們情同手足，生死與共！

鋼鐵組合，最佳拍檔。

無庸置疑

喂！你叫聲來聽聽，看看是虎還是貓？

我是老虎沒錯。

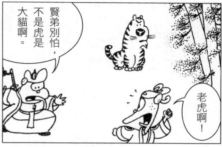

賢弟別怕，不是虎是大貓啊。

老虎啊！

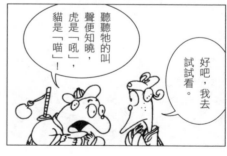

聽聽牠的叫聲便知曉，虎是「吼」，貓是「喵」！

好吧，我去試試看。

老虎別名

牠明明是老虎！怎麼會會是蟲？

是蟲沒錯…

牠會講話！

我還會吃人呢！

我就是怕這種大蟲啊！

焦桐！快去將牠擺平！

可是我怕蟲啊！

借酒壯膽

打虎前先喝三杯壯膽！

嘻嘻嘻嘻……

三杯下肚後也太過大膽了。

Z Z Z

！

我請你當保鏢就是為了保護我的人身安全，怎麼可以逃避危險？

罷了罷了，拿人俸祿與人消災，我捨命打虎就是了。

正中下懷

肥肉吃多了膽固醇過高又影響身材。

蓋世太保啊，你難逃被虎吃的命運。

哇！

所以我偏愛排骨料理，無錫排骨、京華排骨都不錯呢。

排骨食譜

我一身排骨不好吃，我的保鏢才是肉多可口。

角色對調

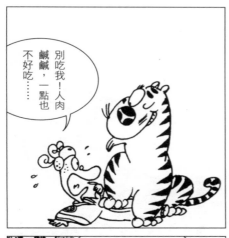

別吃我！人肉鹹鹹，一點也不好吃……

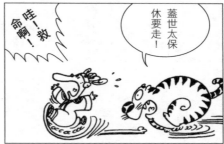

蓋世太保休要走！

哇！救命啊！

胡說！人肉像虎肉一樣滋補，人血補血，人骨補鈣，人鞭固精。

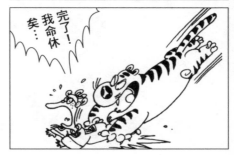

完了！我命休矣……

用餐禮儀

你我雖有深仇大恨，但將我生吞太野蠻了吧？

你知道我是誰嗎？我正是向文，特來向你索命以報殺弟之仇。

行，我改用刀叉吃你就合乎西洋禮節了吧！

怒髮衝冠，仰天長嘯，壯志飢餐蓋世肉，笑談渴飲太保血……

兒童不宜

悉聽尊便

好！

吐一節指頭，留給你親人為你收屍。

弟弟啊！我生吞仇人肉為你報仇。

你吃人不吐骨頭！

完美犯罪

沒有指紋，也沒有留下任何證據……

真是完美的凶殺案。

太棒了，這仇報得真乾淨。

沒有目擊者，沒有遺下屍體。

貓科本性

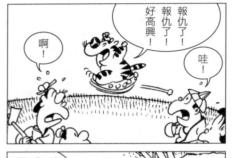

哇！有
老虎！

不是
老虎！

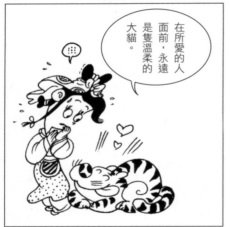

在所愛的人
面前，永遠
是隻溫柔的
大貓。

報仇了！
報仇了！
好高興！

啊
！

哇！

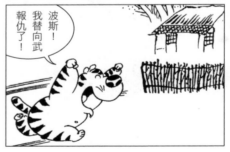

波斯！
我替向武
報仇了！

後遺症

把仇人吃下肚還是有後遺症的。

承虎爺相助將我變成老虎，我才能替弟弟報仇，一口吃下仇人。

身材變胖不少，要減肥了。

用這種方法報仇乾淨俐落，一點也不露破綻。

四十如虎

況且再過幾年
妳也會變得與
我差不多。

這話怎
麼說？

仇既然報
了，你也
該變回人
形好一起
生活。

因為女人
三十如狼，
四十如虎。

人虎一起生活
也不錯，這種
組合叫美女與
野獸。

剝皮專家

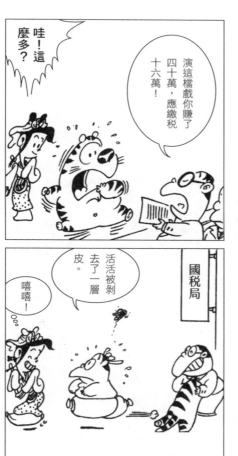

哇！這麼多？

演這檔戲你賺了四十萬，應繳稅十六萬！

活活被剝去了一層皮。

嘻嘻！

國稅局

不管怎麼說還是得設法剝去虎皮。

怎麼剝？

這裡多的是剝皮專家，找他們幫忙。

國稅局

漫畫鬼狐仙怪 ③

虎性未改

走路龍行
虎步！

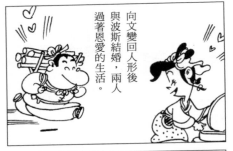

向文變回人形後
與波斯結婚，兩人
過著恩愛的生活。

吃東西狼
吞虎嚥！

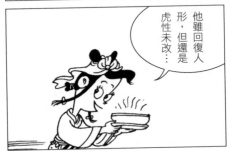

他雖回復人
形，但還是
虎性未改…

果不期然

跟蹤虎跡或許
還能找到他的
遺體……

話說大鏢客焦桐
一覺醒來，發現
大事不妙……

糟了！蓋
公子一定
被老虎吃
掉了！

果然！

尚未支薪

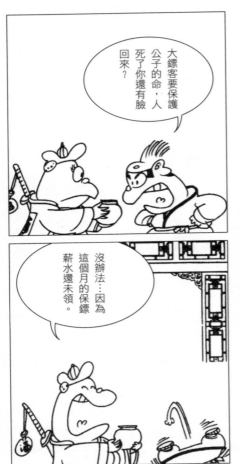

大鏢客要保護公子的命，人死了你還有臉回來？

沒辦法⋯因為這個月的保鏢薪水還未領。

大事不好了！不好啦！

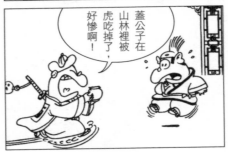

蓋公子在山林裡被虎吃掉了，好慘啊！

天經地義

蓋公公，公子被老虎吃了，請您替他主持正義。

不得了！蓋公子被老虎吃掉了！

虎吃人天經地義，人吃虎才違反動物保護條例。

虎吃人不是新聞，幹嘛大驚小怪？

惡有惡報

蓋世太保遭虎吞，只留下一節食指骨頭……

啊……

蓋公子你死得好慘

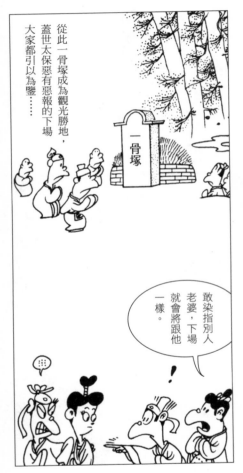

從此一骨塚成為觀光勝地，蓋世太保惡有惡報的下場大家都引以為鑒……

敢染指別人老婆，下場就會將跟他一樣。

第七篇　綠和尚

有石憲者，其籍編太原，

以商為業，常貨於代北。

長慶二年夏中，雁門關行道中，

時暑方盛，因偃大木下。忽夢一僧。

蜂目，拔褐衲，其狀奇異，來憲前，

謂憲曰：「我廬於五臺山之南，

有窮林積水，出塵俗甚遠，

實群僧清暑之地，檀越幸偕我而遊乎。

即不能，吾見檀越病熱且死……。」

得不償失

演出費可以不收，但請捐點香油錢做功德。

接下來的故事，將由綠和尚擔綱演出。

說書人 ←

善哉！善哉！

出家人超出三界外不在五行中，不會計較演出酬勞。

阿彌陀佛！

多謝施主慈悲。

偷雞不成反蝕把米。

一脈相連

話說武陵地方有個商人名叫石憲。

我系出名門，祖先有石崇、石勒、石濤，最有名的祖先要屬齊天大聖孫悟空。

孫悟空姓孫，怎會是石姓的祖宗？

沒有錯。

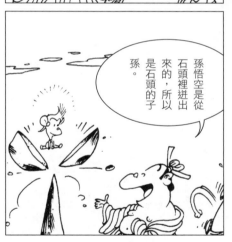

孫悟空是從石頭裡迸出來的，所以是石頭的子孫。

愛石成痴

啊！路面不平，有一塊尖石。

那是故意留的絆腳石！

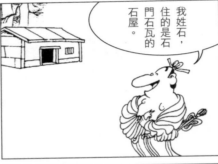

我姓石，住的是石門石瓦的石屋。

屋前鋪的是石頭路。

一應俱全

行住坐臥可以用石，吃怎麼可能跟石有關係？

有的。

石屋的陳設也是石桌、石椅、石床、石凳。

我愛用石碗吃石頭火鍋和懷石料理。

衣食住行都與石有關聯。

自食其果

石字頭的食物吃多了，肚裡也都是石⋯

水果我愛吃石榴。

膽結石、腎結石、膀胱結石！

吃飯我愛吃石斑魚。

矯枉過正

夫人也姓石？

連娶的妻子也與石脫不了關係。

一日姓石，終生與石為伍。

非也，是生不出小孩的石女。

花園裡擺的是太湖石，種的是石松、石竹。

石松
↓

石竹
↓

共同起源

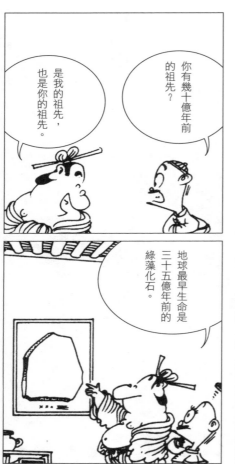

你有幾十億年前的祖先？

是我的祖先，也是你的祖先。

地球最早生命是三十五億年前的綠藻化石。

石的硬度夠，能夠保存幾億年。

祖先肖像也是以石的形式，從幾十億年前保留下來。

不同凡響

我做的生意不是一般的固體石。

而是自中東進口液態石。

石油

石油

石油

我姓石，我做的也是石的生意。

現在不論是建材砂石或奇石、化石、印石，時機都對，你肯定有好收入吧。

油水進帳

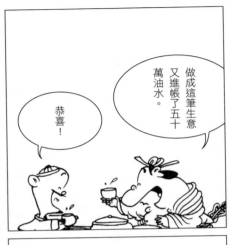

恭喜！

做成這筆生意又進帳了五十萬油水。

石憲做的是中東石油的獨家專賣…

這是今年度的專賣合約。

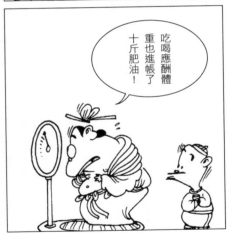

吃喝應酬體重也進帳了十斤肥油！

又續約了一年，又可大賺一筆了。

口腹之欲

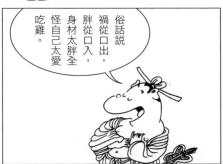

俗話説
禍從口出，
胖從口入，
身材太胖全
怪自己太愛
吃雞。

説到雞就
嘴饞，再去
釣幾隻來打
牙祭！

真是稀奇。

雞用魚竿釣？

此雞非
彼雞…

因為我釣的
是田雞。

截長補短

我因為長得太胖，行動太過笨重…

石大爺，你為何獨愛吃田雞？

吃青蛙腿是為了補腿，讓行動快速。

吃腦補腦，吃心補心，吃東西正因為要補自身的不足。

冤冤相報

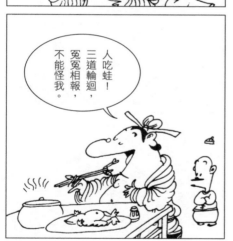

自食其果

腿變成青蛙腿！

肚變成青蛙肚！

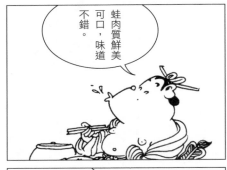

蛙肉質鮮美可口，味道不錯。

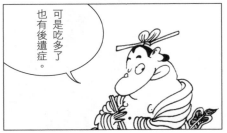

可是吃多了也有後遺症。

大有來頭

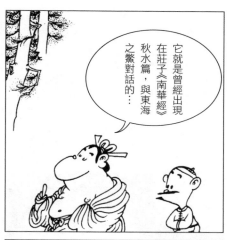

它就是曾經出現在莊子《南華經》秋水篇，與東海之鱉對話的…

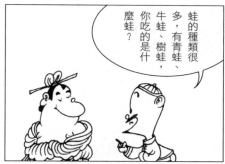

蛙的種類很多，有青蛙、牛蛙、樹蛙，你吃的是什麼蛙？

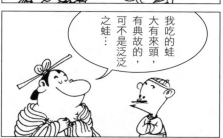

我吃的蛙大有來頭，有典故的，可不是泛泛之蛙…

井底之蛙！

呱呱

捕蛙高手

這些蛙都是
你自己抓來
的？

不！是我花錢
請了捕蛙高手
去抓的。

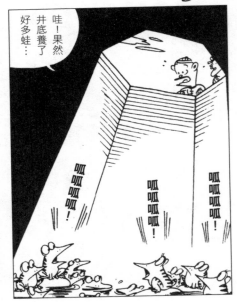

哇！果然
井底養了
好多蛙…

呱呱呱
！

呱呱呱
！

呱呱呱
！

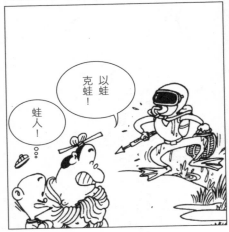

蛙人！
°°°

以蛙
克蛙！

蛙鳴交響曲

官人啊！你怎麼忍心先我而去，留下孤單一蛙呱呱呱……

一日吃十蛙，匆匆不覺也吃了萬蛙……

每逢黃昏可聽到青蛙大合唱悲愴交響樂章。

我把蛙骨埋後院成為萬蛙塚，可達到聚集蛙族的效用……

下游廠商

果真是下游…

石油加工廠

加油站

聊天竟忘了給下游工廠送貨去。

石油

石油

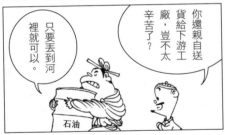

你還親自送貨給下游工廠，豈不太辛苦了？

只要丟到河裡就可以。

石油

油然而生

你在商場打滾多年，石油這生意做久了⋯

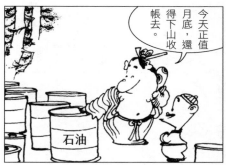

今天正值月底，還得下山收帳去。

石油

收入油水多多，外表油頭粉面，講話油嘴滑舌。

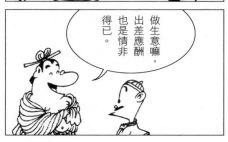

做生意嘛，出差應酬也是情非得已。

物盡其用

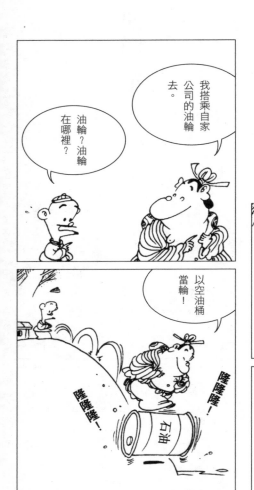

水陸兩用

咚！

乘坐快捷
油輪三分
鐘直達山
底。

石油

鏘！

空油桶真是
好用的代步
工具。

非但不用能
源，還可以
水陸兩棲。

廢物利用

肚子餓了，
前面剛好有
飯館。

這個桶可
大有用處。

我開飯館，
要你這個桶
有什麼用？

老板！這個
油桶跟你換
午飯吃。

可當車當舟又
可裝大鍋飯！

……

大飯桶

榜上有名

這麼有錢怎麼
會連一頓午飯
都吃不起？

這也不
稀奇…

你這人
真窮得沒
錢吃頓午
飯？

我可不
窮…

本人同時是富比
士最菁薈的富豪
榜排行第一！

本人在富比士
全球富豪排行
榜名列第七。

虧本生意

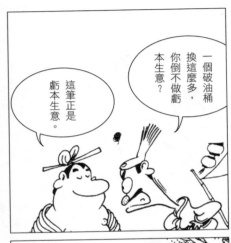

一個破油桶換這麼多，你倒不做虧本生意？

這筆正是虧本生意。

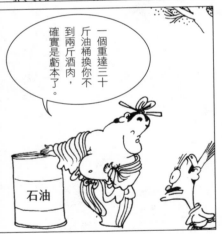

一個重達三十斤油桶換你不到兩斤酒肉，確實是虧本了。

石油

好吧！我就用一頓午飯換你那油桶，點菜吧！

謝謝。

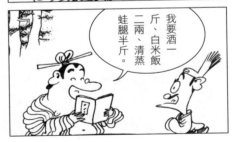

我要酒一斤、白米飯二兩、清蒸蛙腿半斤。

陳年佳餚

全部打包

都吃得所剩無幾，還要打包什麼東西？

酒足飯飽不亦快哉！

誰説沒有？這不是還有酒瓶、碗盤、桌椅！

老板！剩下的全打包回去。

聊表心意

反商言論

你的批評不符
合當局利益，
也不利於國家
發展。

被你白吃
白喝，我
才不要你
的感謝匾
額！

反商言論會造
成企業出走導
致經濟衰退。

……

你們生意人
為富不仁，
自己賺飽飽
還要榨取窮
人，分明是
奸商行為。

銘謝招待

防蚊妙招

咬我一口就想走？正好用來做酒精測試。

吃得很飽，又有三分酒意真舒服。

是五分酒意，正好可以防蚊！

嘔！

哎呀！

同病相憐

愛莫能助

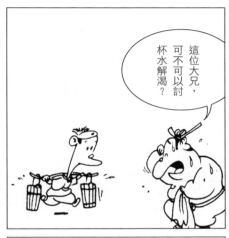

這位大兄，可不可以討杯水解渴？

又熱又渴真是受不了。

呼！
呼！
呼！

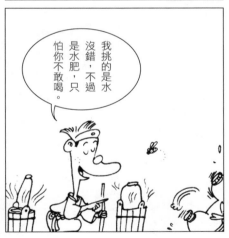

我挑的是水沒錯，不過是水肥，只怕你不敢喝。

啊！有人挑水⋯

不堪其擾

正好在這裡睡個午覺，等下再上路。

好吵的地方…

好安靜的地方…

大小有別

阿彌陀佛！貧僧是大和尚。

施主起來！石施主起來！

這位沙彌才是小和尚。

嘻嘻…

啊！一個綠色的小和尚……

能源利用

可別浪費了能源，現在電費很貴呢！

施主病得不輕哪！

酷熱天旅行，太陽晒得我頭昏眼花⋯

剛好用來燒水。

呼！

呼！

呼！

呼！

哎呀！體溫發燒到一百度⋯

慘遭毒手

老虎？我乃因熱成病，哪是遭老虎毒手？

是老虎沒錯。

病得很重呢！

我看是沒救了，唉……

嗚…

秋老虎！

可憐！

好端端的人又遭到老虎毒手。

萬教同宗

萬教同宗，大家信的都是「阿」教，不礙事。

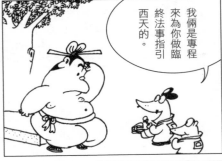

我倆是專程來為你做臨終法事指引西天的。

基督教唸阿門，你唸阿拉，我們唸阿彌陀佛！

……

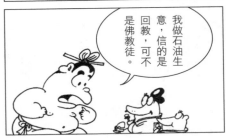

我做石油生意，信的是回教，可不是佛教徒。

定價標準

一條命的代價，佛經上有載明。

都說救人一命，勝造七級浮屠，所以一條命的錢等於蓋七層塔的營造費！

我不想死，求求你救救我，花多少錢我都答應！

師父，我們就救他一命吧！

救一命，應該收他多少錢？

偷樑換柱

七層太少了，我再加兩層，送你九層塔。

真大方。

救他一命能得七層塔很合算。

好吧，我們救他吧。

這是九層塔請查收，可用來炒蛤煎蚵，風味最佳。

為了七層塔我就救你一命吧。

太好了。

於事無補

所言極是

恰恰相反

師父果真是大師，好多好多弟子喔！

就是這裡，我們到了玄陰池。

這麼多綠和尚……

他們不是弟子，全都是我師父！

工業汙染

千手千眼
觀世音菩薩
顯靈……

是工業廢水
污染河川造
成的畸形…

大師父！我把石
施主帶回來了，
完成任務。

阿彌
陀佛！

哇！

瞭若指掌

你又不是我肚裡的蛔蟲，為何對我這麼了解？

在下石憲，請師父救救我的熱病。

我們對你的一切都很了解，你是個油商，住在山上。

喜歡石桌石椅，尤其愛吃薑絲青蛙清湯。

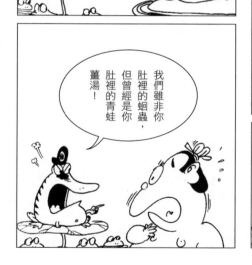

我們雖非你肚裡的蛔蟲，但曾經是你肚裡的青蛙薑湯！

瀕危物種

迎刃而解

你派人讓我過來治熱病，原來是騙人的陷阱！

沒騙人，我們還是會渡你，解除你燥熱的痛苦。

到了陰間地府你就不熱了啊！

救命啊！

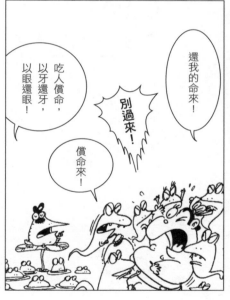

還我的命來！

吃人償命，以牙還牙，以眼還眼！

別過來！

償命來！

漫畫鬼狐仙怪③

253

白日做夢

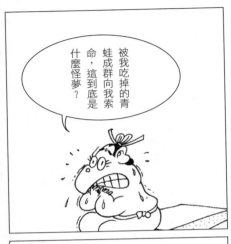

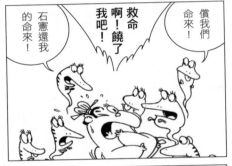

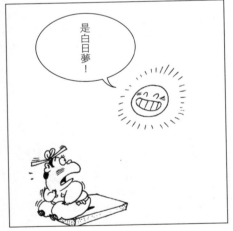

大雨成災

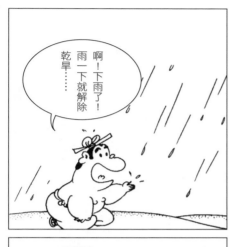

啊！下雨了！
雨一下就解除
乾旱……

天熱做了
一場怪夢，
帳不收了，
趕快回去。

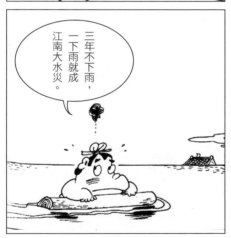

三年不下雨，
一下雨就成
江南大水災。

三伏天烈日
當頭，烤得
令人難受。

冷熱交加

一個人蓋了九條被，應該很溫暖才對啊。

苦啊……

初冬寒夜我沒半條被可蓋，才真叫苦呢。

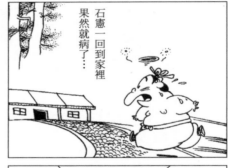

石憲一回到家裡果然就病了…

好冷啊！

他忽冷忽熱，一個人蓋了九條被子也不行…

棉被來啦！

自動調溫

是病了，還病得很重呢…

石員外病了是嗎？

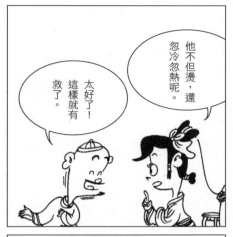

他不但燙，還忽冷忽熱呢。

太好了！這樣就有救了。

哎呀！發高燒體溫好燙喔！

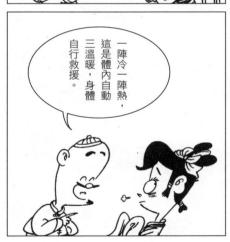

一陣冷一陣熱，這是體內自動三溫暖，身體自行救援。

頗有淵源

哪有整個變成青蛙，只變了上半個而已…

幾天後，石憲的病總算慢慢好轉，終於可以下床…

你之前就大腹便便，挺個青蛙肚，與青蛙很有淵源啊。

哇！整個人變成青蛙了！

因禍得福

是好事不是壞事，這五十萬美金請笑納。

不公平！不公平！為何我會變成青蛙呀！

請將你的故事獨家授權給我們拍《變蛙人》電影。

我一生不作惡，為何這種壞事會降臨我頭上？

失之東隅

雖然手變蛙手，但腳也變蛙腳啊。

糟了！變成青蛙後手也變得瘦弱。

手無力，腳更有勁，有利於收帳旅行。

今後手無搏雞之力，如何幹石油批發的工作？

大失所望

其實變成青蛙也還不是什麼大禍。

就當個青蛙王子也不錯。

變成青蛙是還好，我勉強可以接受…

那就好了！

可是你變的卻是隻粗皮老蟾蜍。

弄巧成拙

請太太幫忙試試這招管不管用。

查查看有什麼祕方可治這變蛙怪病……

哇！不但不行，還賠了夫人又折兵……

變！

哈！青蛙王子和公主一吻就變回人形……

真心實意

我寧可終生都不變回人形，也不再吃青蛙肉了……

哈！有救了……

真正的祕方是要真心對青蛙有愛，就可以變回人形。

我找到祕方了，這招包管行。

以毒攻毒，人變青蛙，吃青蛙可再變回人形。

哇！好殘忍……

後遺症

沒有啊？全身上下哪裡還留下青蛙特徵？

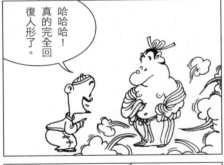

哈哈哈！真的完全回復人形了。

眼睛視力變差了，變成四眼田雞。

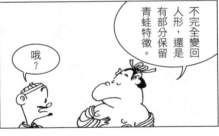

不完全變回人形，還是有部分保留青蛙特徵。

哦？

入土為安

早已死掉了，只能進補，不能放生。

自從變蛙後，我就知道該怎麼做了。

不能救它一命，幫它辦後事也行。

青蛙公墓

石老板，為你留下兩隻肥蛙。

賣給我，我拿去放生吧。

適得其反

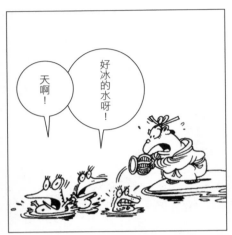

天啊！

好冰的水呀！

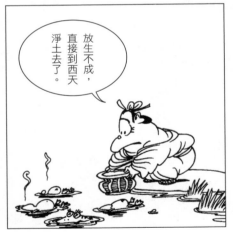

放生不成，直接到西天淨土去了。

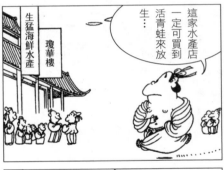

這家水產店一定可買到活青蛙來放生…

生猛海鮮水產

瓊華樓

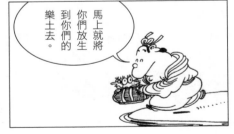

馬上就將你們放生到你們的樂土去。

愛屋及烏

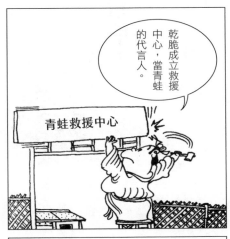

乾脆成立救援中心，當青蛙的代言人。

青蛙救援中心

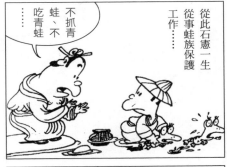

從此石憲一生從事蛙族保護工作……

不抓青蛙、不吃青蛙……

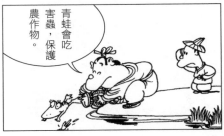

青蛙會吃害蟲，保護農作物。

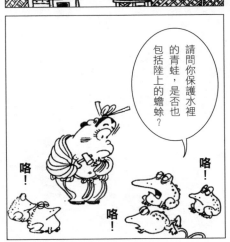

請問你保護水裡的青蛙，是否也包括陸上的蟾蜍？

咯！

咯！

咯！

咯！

愛莫能助

可惡，敢傷我蛙族！

青蛙要保護，難道蛇就不應該保護？

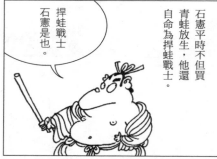

捍蛙戰士石憲是也。

石憲平時不但買青蛙放生，他還自命為捍蛙戰士。

這齣戲畢竟是以青蛙為主，保護蛇嘛……那又是另外一個故事了…

啊！

蛙滿為患

本會勒令你立刻
停止放生行為，
由於你四處放生
嚴重破壞了生態
平衡。

由於你四處
放生青蛙，
官方農委會
找上門了。

真的？
太棒了。

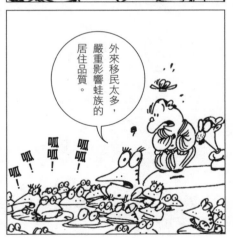

外來移民太多，
嚴重影響蛙族的
居住品質。

呱呱！
呱呱！
呱呱！

你就是石
憲本人？

是是，
要獎勵
我的善
舉嗎？

為蛙喉舌

從那時起，蚊蟲就不敢靠近我。

真是好心沒好報，你為青蛙付出這麼多，結果一點好處也沒有。

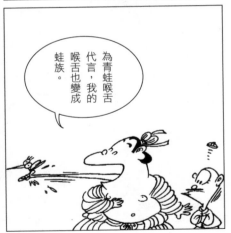

為青蛙喉舌代言，我的喉舌也變成蛙族。

不不不！幫了青蛙後，我有得到好報。

變虎篇原文〈向杲〉

出處：聊齋誌異卷六——向杲

向杲字初旦，太原人。與庶兄晟，友于最敦。晟狎一妓，名波斯，有割臂之盟；以其母取直奢，所約不遂。適其母欲從良，願先遣波斯。

有莊公子者，素善波斯，請贖為妾。波斯謂母曰：「既願同離水火，是欲出地獄而登天堂也。若妾媵之，相去幾何矣！肯從奴志，向生其可。」母諾之，以意達晟。時晟喪偶未婚，喜，竭貲聘波斯以歸。莊聞，怒奪所好，途中偶逢，大加詬罵。晟不服，遂嗾從人折箠苔之，垂斃，乃去。杲聞奔視，則兄已死。不勝哀憤。具造赴郡。莊廣行賄賂，使其理不得伸。杲隱忿中結，莫可控訴，惟思要路刺殺莊。日懷利刃，伏於山徑之莽。久之，機漸洩。莊知其謀，出則戒備甚嚴；聞汾州有焦桐者，勇而善射，以多金聘為衛。杲無計可施，然猶日伺之。

一日，方伏，雨暴作，上下沾濡，寒戰頗苦。既而烈風四塞，冰雹繼至，身忽然痛癢不能復覺。嶺上舊有山神祠，強起奔赴。既入廟，則所識道士在內焉。先是，道士嘗行乞村中，杲輒飯之，道士以故識杲。見杲衣服濡溼，乃以布袍授之，曰：「姑易此。」杲易衣，忍凍蹲若犬，自視，則毛革頓生，身化為虎。道士已失所在。心中驚恨。轉念：得仇人而食其肉，計亦良得。下山伏舊處，見己尸臥叢莽中，始悟前身已死；猶恐葬於烏鳶，時時邏守之。

越日，莊始經此，虎暴出，於馬上撲莊落，齕其首，咽之。焦桐返馬而射，中虎腹，蹶然遂斃。

呆在錯楚中，恍若夢醒；又經宵，始能行步，厭厭以歸。家人以其連夕不返，方共駭疑，見之，喜相慰問。呆但臥，蹇澀不能語。少間，聞莊信，爭即牀頭慶告之。呆乃自言：「虎即我也。」遂述其異。由此傳播。莊子痛父之死甚慘，聞而惡之，因訟呆。官以其事誕而無據，置不理焉。

異史氏曰：「壯士志酬，必不生返，此千古所悼恨也。借人之殺以為生，仙人之術亦神哉！然天下事足髮指者多矣。使怨者常為人，恨不令暫作虎！」

綠和尚篇原文 〈石憲〉

出處：宣室志，收錄於太平廣記第四七六卷——石憲

有石憲者，其籍編太原，以商為業，常貨於代北。長慶二年夏中，雁門關行道中，時暑方盛，因偃大木下。忽夢一僧。蜂目，拔褐袘，其狀奇異，來憲前，謂憲曰：「我廬於五臺山之南，有窮林積水，出塵俗甚遠，實群僧清暑之地，檀越幸偕我而遊乎。即不能，吾見檀越病熱且死，得無悔其心耶。」憲以時暑方盛，僧且以禍福語相動，因謂僧曰：「願與師偕去。」

於是其僧引憲西去，且數里，果有窮林積水。見群僧在水中，憲怪而問之，僧曰：「此玄陰池，故我徒浴於中，且以蕩炎燠。」於是引憲環池行，憲獨怪群僧在水中，又其狀貌無一異者。已而天暮，有一僧曰：「檀越可聽吾徒之梵音也。」於是憲立池上，群僧即於水中合聲而噪。僅食頃，有一僧挈手曰：「檀越與吾偕浴於玄陰池，慎無畏。」憲即隨僧入池中，忽覺一身盡冷，嘹而戰，由是驚悟。見已臥於大木下，衣盡濕，而寒慄且甚。時已日暮，即抵村舍中。

至明日，病稍愈，因行於道，聞道中有蛙鳴，甚類群僧之梵音，於是徑往尋之。行數里，窮林積水，有蛙甚多，其水果謂玄陰池者，其僧乃群蛙。而憲曰：「此蛙能易形以感於人，豈非怪尤者乎？」於是盡殺之。

蔡志忠
漫畫鬼狐仙怪 3

作者：蔡志忠

編輯：呂靜芬
設計：簡廷昇
排版：藍天圖物宣字社
印務統籌：大製造股份有限公司

出版：大塊文化出版股份有限公司
105022 台北市南京東路四段 25 號 11 樓
www.locuspublishing.com
Tel: (02)8712-3898 Fax: (02)8712-3897
讀者服務專線：0800-006689
service@locuspublishing.com

台灣地區總經銷：大和書報圖書股份有限公司
248020 新北市新莊區五工五路 2 號
Tel: (02)8990-2588
Fax: (02)2290-1658

法律顧問：董安丹律師、顧慕堯律師

ISBN 978-626-7483-22-0（全套：平裝）
初版一刷：2024 年 8 月
定價：2500 元（套書不分售）